猜猜謎

多識字

② 漫畫版猜字謎大挑戰

提升識字功力
的趣味遊戲書

作者☆史遷

>>> 前言

增進語文力
也可以這麼好玩！

　　猜謎是中國自古就有的遊戲，它能以巧妙的語言勾畫出事物最顯著的特徵，簡單有趣，符合兒童想像豐富、好奇多問的特性，能深深地吸引他們的注意力，使小朋友們在遊戲中輕鬆快樂地學到知識，是最受兒童喜愛、家長歡迎的益智遊戲。

　　對於剛開始學習文字的兒童來說，如果文字不能和生活緊密地結合在一起，那麼文字就會變成一件枯燥的事物，孩子無法對文字產生興趣，更不要說進行更深度的學習了。如果我們能夠在一開始就巧妙地把文字融入孩子的日常生活，使孩子體驗到文字的樂趣，有了學習的動機，他們就能輕鬆愉快地學習，且學得又快又好。

字謎是謎語中最簡單、最基本且數量最多的一個大類。它經由形象簡單且貼近生活的謎題，激發孩子對文字的好奇心和興趣，從而使孩子產生認字、寫字和閱讀的學習慾望。

　　我們精心選編了四十三則簡單生動的字謎，在內容編排上採用了「謎題＋謎底＋知識寶庫」的模式。謎題語言敘述通俗易懂，讀來朗朗上口，從多種不同角度，表現謎底的特點。謎底則是小朋友經常接觸或容易與其他字混淆的字。經由猜謎使小朋友在遊戲中輕鬆地記住這些字的正確寫法和意義，且不容易遺忘。延伸閱讀是謎語的衍生知識，介紹了文字的用法和生活中的相關知識，讓孩子不僅學認字，更學會如何靈活運用。

　　全書最後，我們也製作一份「文字大考驗」，讓小朋友能夠學以致用，在謎語中遊戲，在遊戲中學習，在學習中增長知識。

目錄

試試你的猜謎功力，把漫畫謎題中提到的東西
配一配，猜猜看這是甚麼字呢？

一人走進大門裏。

◎有點難嗎？沒關係，給你一點小提示，
　答案就在底下這五個字之中喔！

們、閑、矢、囚、閃 ※翻下頁，看謎底

7

閃

為甚麼？

「人」字進了「門」裏，就是「閃」字了。

知識寶庫

「閃」是一個會意字，表示一個人從門縫中偷看，本義就是偷看。而偷看者一定不希望被人發現，所以偷看時會躲躲閃閃，所以「閃」又有躲閃之意。躲閃的時候一會兒出現一會兒隱藏，所以「閃」又引申為忽隱忽現。而我們常說的「閃電」的「閃」又是比喻速度很快。

試試你的猜謎功力，把漫畫謎題中提到的東西
配一配，猜猜看這是甚麼字呢？

綜合門市。

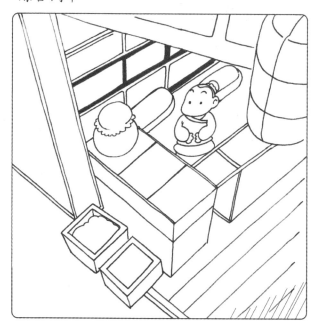

◎有點難嗎？沒關係，給你一點小提示，
　答案就在底下這五個字之中喔！

閣、簡、關、閉、鬧 ※翻下頁，看謎底

閤

ᐅᐅᐅ 為甚麼？

將謎面中的「門」「合」兩個字合併在一起便是「閤」字。

知識寶庫

「閤」，有關起來的意思，跟合字相通。又有全部的意思，如：閤家、閤第光臨。

試試你的猜謎功力，把漫畫謎題中提到的東西
配一配，猜猜看這是甚麼字呢？

水上隨從。

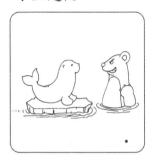
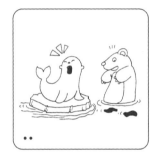

◎有點難嗎？沒關係，給你一點小提示，
答案就在底下這五個字之中喔！

滬、注、沐、淑、沓

※翻下頁，看謎底

滬

▶▶▶ 為甚麼？

「滬」是「滬」的繁體字。
「扈」，是隨從的意思。「水上的
隨從」不就是在「扈」旁邊加上
三點水嗎？

知識寶庫

滬，是古代捕魚的竹柵。也是
上海的別稱，上海的戲曲就叫
「滬曲」。

03

試試你的猜謎功力，把漫畫謎題中提到的東西
配一配，猜猜看這是甚麼字呢？

羊頭大尾巴，

共有九筆畫。

樣子很漂亮，

你猜是甚麼？

◎有點難嗎？沒關係，給你一點小提示，
　答案就在底下這五個字之中喔！

美、旭、義、羨、央

※翻下頁，看謎底

美

>>> **為甚麼？**

「羊」頭加一個「大」，正是「美」了。

知識寶庫

肥壯的羊吃起來很美味。所以「美」的本義是味道好。現在「美」主要是指漂亮、良好的意思，如：美麗、美意。

東拼西湊配一配　第05題

試試你的猜謎功力,把漫畫謎題中提到的東西配一配,猜猜看這是甚麼字呢?

王先生,

白小姐,

坐在石頭上。

◎有點難嗎?沒關係,給你一點小提示,
答案就在底下這五個字之中喔!

碧、珀、壁、璧、座　　　※翻下頁,看謎底

碧

>>> **為甚麼？**

「王」先生和「白」小姐坐在「石」上面，就是「碧」字。

知識寶庫

碧，本義是青綠色的玉石。後來又指青綠色，如：碧水。而「碧空」就是蔚藍色的天空。

05

試試你的猜謎功力，把漫畫謎題中提到的東西配一配，猜猜看這是甚麼字呢？

戶外兩竿竹葉，

室內一片陽光。

◎有點難嗎？沒關係，給你一點小提示，
答案就在底下這五個字之中喔！

蘆、間、箇、籍、簡 　　　　　※翻下頁，看謎底

簡

▶▶▶ 為甚麼？

戶外就是門外，室內為門內，門外有竹葉（⺮），門內有陽光（日），所以這個字就是「簡」。

知識寶庫

大家都知道這是「簡單」的「簡」。但你們聽說過「竹簡」嗎？古時候，寫東西是寫在狹長竹片或木片上的，竹片就稱作「簡」，木片稱作「箚」或「牘」，統稱為「簡」。很多「簡」用繩子編綴在一起就叫「策」或「冊」，相當於現在的書。

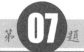
試試你的猜謎功力，把漫畫謎題中提到的東西
配一配，猜猜看這是甚麼字呢？

有間房子不尋常，

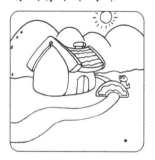

建在一條小溪旁，

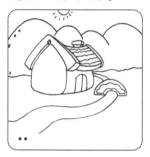

門外下着毛毛雨，

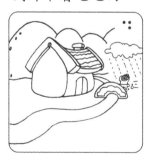

門裏藏着小太陽。

◎有點難嗎？沒關係，給你一點小提示，
　答案就在底下這五個字之中喔！

簡、闊、閜、潤、澗　　　　　※翻下頁，看謎底

19

澗

>>> 為甚麼？

門外下着毛毛雨，理解為門外有水
（氵），門裏藏着小太陽，當然是
門內有「日」。

知識寶庫

澗，就是山裏面流水的小
溝，如：溪澗。

試試你的猜謎功力，把漫畫謎題中提到的東西
配一配，猜猜看這是甚麼字呢？

人在草木中，

滿山蔭蔥蔥。

◎有點難嗎？沒關係，給你一點小提示，

　答案就在底下這五個字之中喔！

茶、休、仙、全、花

※翻下頁，看謎底

答案是

茶

>>> **為甚麼？**

「人」在綠綠蔥蔥的「艸」「木」中間，那就組成「茶」字了。

知識寶庫

茶是一種常綠灌木。它的嫩葉可以焙製成飲料。後來泛指飲品，如：苦茶、冬瓜茶。

08

試試你的猜謎功力，把漫畫謎題中提到的東西
配一配，猜猜看這是甚麼字呢？

此字不奇怪，

芬芳又自在，

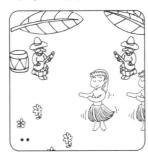

七人頭上草，

大家都喜愛。

◎有點難嗎？沒關係，給你一點小提示，

答案就在底下這五個字之中喔！

花、化、倚、香、蘭　　　　※翻下頁，看謎底

花

>>> **為甚麼？**

「七」「亻」上面有「艸」，而且氣味
芬芳，會是甚麼字呢？當然是
「花」啊。

知識寶庫

「花」是一個形聲字。上面的「艸」
表明這個字的本義和植物有關；下面
的「化」字是它的聲符，表明這個字
的讀音。「花」除了指我們平日所看
到的植物的花，也指一些形狀像花的
東西，如：水花、窗花。後來又有了
模糊不清的意思，如：眼花撩亂。

試試你的猜謎功力，把漫畫謎題中提到的東西
配一配，猜猜看這是甚麼字呢？

竹兒遮着天，

龍兒藏下邊，

鳥兒裏邊叫，

兔兒把家安。

◎有點難嗎？沒關係，給你一點小提示，

答案就在底下這五個字之中喔！

簡、笑、築、簡、籠　　　　　　　　　※翻下頁，看謎底

籠

>>> **為甚麼？**

竹（⺮）兒遮着天，龍兒藏下邊，還能裝鳥關兔，想想是不是「籠」？

知識寶庫

籠，用竹篾、木條、樹枝或鐵絲等製成的器具，用來養蟲鳥或裝東西，如：鳥籠、兔籠、囚籠、蒸籠。

試試你的猜謎功力,把漫畫謎題中提到的東西
配一配,猜猜看這是甚麼字呢?

左十八來右十八,

一隻小鹿下邊趴,

膽小不敢上樹去,

一直就在樹底下。

◎有點難嗎?沒關係,給你一點小提示,
答案就在底下這五個字之中喔!

李、籬、漉、麓、塵 ※翻下頁,看謎底

麓

>>> 為甚麼？

十八是由「木」字拆分而來的，那就是左右各有一個「木」，下邊還有一隻小「鹿」，合併起來是不是一個「麓」了？

知識寶庫

麓，本意是生長在山腳的林木，現在也表示山腳，如：山麓。

試試你的猜謎功力，把漫畫謎題中提到的東西
配一配，猜猜看這是甚麼字呢？

眼看田上長青草，

看清楚後來除掉。

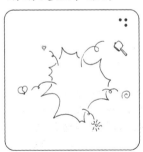

◎有點難嗎？沒關係，給你一點小提示，
　答案就在底下這五個字之中喔！

苗、曲、描、瞄、菁

※翻下頁，看謎底

答案是

瞄

>>> 為甚麼？

目，表示眼睛。眼睛看着「田」上面有「艸」，想想，這是不是一個「瞄」字？

知識寶庫

「瞄」就是把視力集中在一點，也有注視的意思，如：瞄準。也指眼睛迅速注視，迅速地看，如：瞄他一眼。

12

東拼西湊配一配　第13題

試試你的猜謎功力，把漫畫謎題中提到的東西
配一配，猜猜看這是甚麼字呢？

自大一點，

人人討厭。

◎有點難嗎？沒關係，給你一點小提示，

　答案就在底下這五個字之中喔！

焱、百、臭、查、夾

※翻下頁，看謎底

31

答案是

臭

>>> **為甚麼？**

把「自」「大」合併起來再加上
「、」就是「臭」字。「臭」是指難
聞的氣味，人人都不喜歡臭味。

知識寶庫

「臭」也指惹人厭惡的
事物，如：臭名遠揚。

13

試試你的猜謎功力，把漫畫謎題中提到的東西配一配，猜猜看這是甚麼字呢？

牛角上邊砍一刀。

◎有點難嗎？沒關係，給你一點小提示，
答案就在底下這五個字之中喔！

犁、物、解、斛、利

※翻下頁，看謎底

答案是

解

▶▶▶ 為甚麼？

把「牛」「角」「刀」組合在一起就是「解」字。

知識寶庫

「解」字裏有牛、角、刀，就表示用刀把牛角剖開，所以它的本義是分解牛，後泛指剖開。把東西剖開是「解剖」。說明意思、意義或理由是「解釋」。從束縛中擺脫出來是「解脫」。

試試你的猜謎功力,把漫畫謎題中提到的東西
配一配,猜猜看這是甚麼字呢?

手持單刀一口。

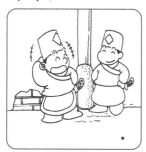

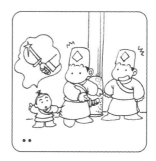

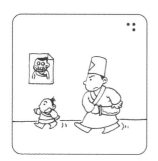

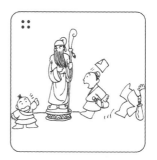

◎有點難嗎?沒關係,給你一點小提示,
答案就在底下這五個字之中喔!

扣、招、召、扒、撢

※翻下頁‧看謎底

招

>>> 為甚麼？

「手」、「刀」與「口」組成
「招」字。

知識寶庫

通常我們向一個人打招呼時會向他
招招手，所以「招」有打手勢叫
人來的意思。「招」也有招致、導
致的意思，比如「滿招損」就是指
「自滿自大會招致損失和失敗」。

試試你的猜謎功力，把漫畫謎題中提到的東西配一配，猜猜看這是甚麼字呢？

一人一張口，

口下長隻手，

沒口不成字，

沒手取不走。

◎有點難嗎？沒關係，給你一點小提示，
答案就在底下這五個字之中喔！

扣、拿、伽、拾、捨

※翻下頁，看謎底

答案是

拿

>>> 為甚麼？

一個「人」，「一」張「口」，下面
還有一隻「手」，就是「拿」字。

知識寶庫

用手或其他方式抓住或搬動東西
是拿的本義，如：拿着筆、拿
走。也有取、把握、刁難、得到
等意思。例如我們常說某事拿得
準，這裏的「拿」就是把握、掌
握之意。

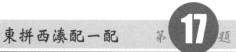

東拼西湊配一配　第 **17** 題

試試你的猜謎功力，把漫畫謎題中提到的東西配一配，猜猜看這是甚麼字呢？

三口疊一塊，莫當品字猜。

誰要猜成品，
是個笨小孩。

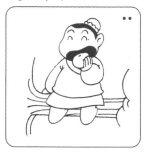

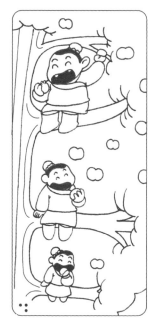

◎有點難嗎？沒關係，給你一點小提示，
　答案就在底下這五個字之中喔！

目、咒、晶、疊、壘　　　※翻下頁，看謎底

答案是

目

>>> 為甚麼?

「目」字就像三個扁扁的「口」疊在一起。

知識寶庫

「目」主要是指眼睛。我們形容一個人的相貌時,常常會說「眉清目秀」。眼睛和眉毛對於人的形象來說是非常關鍵、重要的。

試試你的猜謎功力,把漫畫謎題中提到的東西配一配,猜猜看這是甚麼字呢?

五口齊對話。

◎有點難嗎?沒關係,給你一點小提示,
答案就在底下這五個字之中喔!

語、獸、哭、吾、唔

※翻下頁,看謎底

語

>>> 為甚麼？

「語」是語的繁體字。「語」字拆開來看就是「五」、「口」和「言」。

知識寶庫

「語」通常指說話、談話。除了口中說出來的言語，還有一些「語」也可以用來指表達意思的動作或信號，如：手語、旗語。

試試你的猜謎功力,把漫畫謎題中提到的東西
配一配,猜猜看這是甚麼字呢?

一家有七口,

種田種一畝,

自己吃不夠,

還養一條狗。

◎有點難嗎?沒關係,給你一點小提示,

答案就在底下這五個字之中喔!

獸、器、哭、囂、躁

※翻下頁,看謎底

獸

>>> **為甚麼？**

七個「口」組在一起，像「一」畝「田」，旁邊再加一個「犬」，就是一個「獸」字。

知識寶庫

獸是哺乳動物的通稱。一般指有四條腿、全身長毛的哺乳動物。這個字也比喻野蠻、下流，例如我們常常形容壞人「禽獸不如」。

19

試試你的猜謎功力，把漫畫謎題中提到的東西
配一配，猜猜看這是甚麼字呢？

上邊十一口，

下邊二十口，

上下合起來，

遇事總不愁。

◎有點難嗎？沒關係，給你一點小提示，
答案就在底下這五個字之中喔！

晶、喜、躁、器、獸　　　　　　　　　※翻下頁，看謎底

喜

>>> 為甚麼？

上邊是「十」、「一」、「口」，下邊是一個「廿」的變形加一個「口」，而廿就是表示二十。

知識寶庫

「喜」是快樂、高興的意思。如：喜出望外。也表示可慶賀的事物。如：喜事。還有愛好之意，如「喜歡」。

東拼西湊配一配　第 **21** 題

試試你的猜謎功力，把漫畫謎題中提到的東西
配一配，猜猜看這是甚麼字呢？

地平線上草兒蓋，

日頭就在下邊挨，

一旦有心便珍愛，

光陰一去不回來。

◎有點難嗎？沒關係，給你一點小提示，
　答案就在底下這五個字之中喔！

旦、昔、暴、莽、荼

※翻下頁，看謎底

昔

▶▶▶ 為甚麼？

「一」上面有「艸」，下面有「日」，就組成了「昔」。「昔」如果加上「忄」便是愛惜的「惜」。

知識寶庫

「昔」是從前、過去的意思。如：昔日。

看看底下的漫畫謎題，將謎題中提到的東西，
畫一畫組合一下，猜猜看這是甚麼字呢？

兔兒頭上戴頂帽，

滿腹苦水無處倒。

◎有點難嗎？沒關係，給你一點小提示，
答案就在底下這五個字之中喔！

免、逸、囡、姻、冤

※翻下頁，看謎底

答案是

冤

>>> 為甚麼？

「兔」字上面加個「冖」就是「冤」。

知識寶庫

「冤」本義是屈縮、不舒展。受屈叫「冤枉」。上當吃虧的人叫「冤大頭」。仇人叫「冤家」。

看看底下的漫畫謎題，將謎題中提到的東西，
畫一畫組合一下，猜猜看這是甚麼字呢？

大雨沖倒一座山。

◎有點難嗎？沒關係，給你一點小提示，
　答案就在底下這五個字之中喔！

汕、需、虐、岩、雪

※翻下頁，看謎底

雪

▶▶▶ 為甚麼？

大「雨」沖倒一座山（⇒），不就是「雪」字嗎？

知識寶庫

大氣層中的水以固體形式降落就是雪，它是六角形的結晶，形狀像星星。我們在下雪的時候都覺得很冷，可是梅花卻在雪中開得美麗，所以梅花有「雪中高士」之稱。

看看底下的漫畫謎題，將謎題中提到的東西，
畫一畫組合一下，猜猜看這是甚麼字呢？

上邊一塊田，

下邊一條川，

三山頭朝下，

二月緊相連。

◎有點難嗎？沒關係，給你一點小提示，
　答案就在底下這五個字之中喔！

用、朋、界、需、崩　　　　　　※翻下頁，看謎底

用

>>> 為甚麼？

把「用」字下半截遮着看上半，正好是一個田；遮着上半看下半，正好是一個川；再把三個山重疊起來倒個頭，不正好像一個「用」？而再把兩個「月」緊緊地並排在一起，使一個「月」的豎鈎重合在另一個「月」的豎撇上，是不是也組成「用」字了？

知識寶庫

「用」在甲骨文裏像一個桶。桶可以用，所以它的本義是使用、採用。

看看底下的漫畫謎題，將謎題中提到的東西，
畫一畫組合一下，猜猜看這是甚麼字呢？

一個大人肩膀寬，

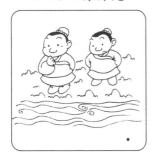

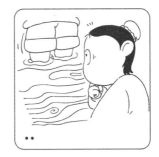

兩個小人左右擔。

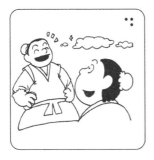

◎有點難嗎？沒關係，給你一點小提示，
　答案就在底下這五個字之中喔！

夾、蒜、奔、眾、從　　　　　　※翻下頁，看謎底

夾

>>> ## 為甚麼？

「一」是「人」的寬肩膀，左右擔着兩小「人」，這就組成了「夾」字。

知識寶庫

「夾」在甲骨文裏像左右二人站在中間的人的旁邊。所以它的本義就是從左右兩邊扶持和限制。「夾」，也有雙層的意思。例如我們天冷時穿的夾衣、夾襖、夾褲都是由雙層的面料做成的。

看看底下的漫畫謎題，將謎題中提到的東西，
畫一畫組合一下，猜猜看這是甚麼字呢？

一個人，錯誤多，

渾身差錯沒法說，

你說叫他馬上來，

他說這倒挺快樂。

◎有點難嗎？沒關係，給你一點小提示，
　答案就在底下這五個字之中喔！

傘、交、學、夾、爽　　　　※翻下頁，看謎底

答案是

爽

>>> 為甚麼?

一個人做錯了題老師是不是會給他打上「乂」呢?「一」「人」有很多「乂」所以就組合成「爽」。

知識寶庫

「爽」的意思是明朗,如:神清目爽。也有率直、痛快之意,如:豪爽。還有違背、差失之意,如:爽約。

05

看看底下的漫畫謎題，將謎題中提到的東西，
畫一畫組合一下，猜猜看這是甚麼字呢？

彎彎曲曲一條蛇，

兩根棍兒腰中別，

旁邊站着人一個，

原是和尚他祖爺。

◎有點難嗎？沒關係，給你一點小提示，
　答案就在底下這五個字之中喔！

弔、引、弗、佛、拂　　　　　　　※翻下頁，看謎底

59

佛

>>> **為甚麼？**

運用象形法，把「弓」比作彎曲的蛇，兩豎比作兩根棍，旁邊還有一個人（亻），而和尚的祖師爺就是「佛」。

知識寶庫

「佛」為佛陀的簡稱，也就是釋迦牟尼。也泛指一切修行圓滿的人。

06

60

看看底下的漫畫謎題，將謎題中提到的東西，
畫一畫組合一下，猜猜看這是甚麼字呢？

兩個不字手拉手，

一個不字出了頭，

有人用它來沏茶，

有人用它來盛酒。

◎有點難嗎？沒關係，給你一點小提示，
　答案就在底下這五個字之中喔！

抔、蒜、呸、杯、丕

※翻下頁，看謎底

杯

>>> **為甚麼？**

兩個「不」字手拉手，其中一個出了頭即是「木」。能用來沏茶、盛酒的是甚麼？是「杯」。

知識寶庫

「杯」的本義就是盛酒、茶或其他飲料的器皿。

看看底下的漫畫謎題，將謎題中提到的東西，
畫一畫組合一下，猜猜看這是甚麼字呢？

兩人力大衝破天。

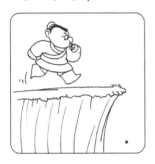

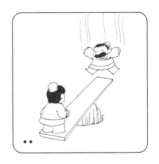

◎有點難嗎？沒關係，給你一點小提示，
　答案就在底下這五個字之中喔！

吞、來、夫、林、春　　　　　　　※翻下頁，看謎底

夫

▶▶▶ 為甚麼？

「二」和「人」合併在一起就是「夫」字。夫是指成年的男子，所以是很有力量的。

知識寶庫

「夫」是一個象形字。在甲骨文裏它的下部是「大」，「大」的上面有一小橫，表示頭簪，頭簪是成年男子用來束髮的用具。所以，「夫」字的本義就是成年男子。

看看底下的漫畫謎題，將謎題中提到的東西，
畫一畫組合一下，猜猜看這是甚麼字呢？

兩張弓，沒有箭，　　　米的兩邊各自站，

看來好像沒有水，　　　其實有水在裏面。

◎有點難嗎？沒關係，給你一點小提示，
　答案就在底下這五個字之中喔！

弼、弱、粥、肅、辦

※翻下頁，看謎底

粥

>>> 為甚麼?

兩個「弓」分別放在「米」的兩邊,
就組成了稀粥的「粥」。

知識寶庫

粥,是用糧食或糧食加其他東西煮
成的半流質食物。如:臘八粥。傳
說佛教的創始者釋迦牟尼為眾生
出家修道。經六年苦行,於臘月八
日,在菩提樹下悟道成佛。在這六
年苦行中,每日僅食一麻一米。後
人不忘他所受的苦難,於每年臘月
初八吃粥以作紀念。

看看底下的漫畫謎題，將謎題中提到的東西，
畫一畫組合一下，猜猜看這是甚麼字呢？

左右都能聽到。

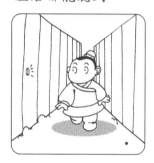

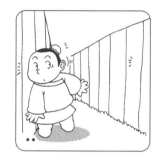

◎有點難嗎？沒關係，給你一點小提示，
　答案就在底下這五個字之中喔！

聶、耶、聆、鄰、耿　　※翻下頁，看謎底

67

耶

>>> **為甚麼？**

左右都能聽到，不就是左右都有
「耳」（阝）？正是「耶」了。

知識寶庫

「耶」是一個放在句子末的
語氣詞。如我們常常說「好
耶」、「真的耶」。

依照底下的漫畫謎題，把字的元素加加減減，
猜猜看這是甚麼字呢？

聖旨到，一馬當先。

◎有點難嗎？沒關係，給你一點小提示，
　答案就在底下這五個字之中喔！

冤、罵、嘗、寶、駕　　　　　※翻下頁，看謎底

嘗

>>> 為甚麼?

聖「旨」到了,再加上「當」的先頭部分,就組合成「嘗」字了。

知識寶庫

「嘗」就是指吃一點試試,辨別滋味。也有經歷、體驗等意思,如:嘗試。

依照底下的漫畫謎題,把字的元素加加減減,
猜猜看這是甚麼字呢?

說印印不全,

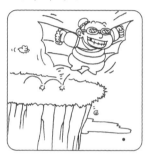

缺橫不能添,

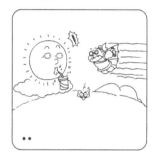

添上成錯字,

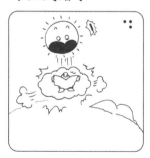

謎底抬頭見。

◎有點難嗎?沒關係,給你一點小提示,
答案就在底下這五個字之中喔!

仰、昂、卵、臼、卯　　　　　　　　※翻下頁,看謎底

昂

▶▶▶ 為甚麼？

「說印印不全」，這裏的「說」就是
「曰」，「卬」不就是少了一橫不完整
的「印」嗎？而抬頭，就是把頭仰起，
所以這個字一定就是「昂」了。

知識寶庫

「昂」是仰起、抬起的意思。
例如「昂首挺胸」就是仰着
頭，挺起胸膛，形容無所畏懼
或堅決的樣子。「昂」也有高
漲的意思，如：昂貴。

依照底下的漫畫謎題，把字的元素加加減減，
猜猜看這是甚麼字呢？

佛殿有佛無人拜。

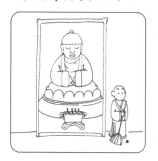

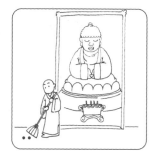

◎有點難嗎？沒關係，給你一點小提示，
答案就在底下這五個字之中喔！

弗、拂、怫、彿、費 ※翻下頁，看謎底

73

弗

▶▶▶ 為甚麼？

「佛殿有佛無人拜」，也就是運用加減法把「佛」字前面的「亻」去掉，這個字就是「弗」。

知識寶庫

「弗」的樣子就像用一根繩子拴住中間兩根不平直的東西，要使它們變得平直一樣。所以「弗」的本義是改正。現在的「弗」通常用來表示否定，相當於「不」，如：自歎弗如。

依照底下的漫畫謎題，把字的元素加加減減，
猜猜看這是甚麼字呢？

一張大嘴，

咬掉牛尾。

若有不知，

它說原委。

◎有點難嗎？沒關係，給你一點小提示，
　答案就在底下這五個字之中喔！

告、物、吻、吉、杏　　　　　※翻下頁，看謎底

答案是

告

>>> 為甚麼？

一張大嘴那就是「口」了，咬掉了「牛」的下半，就組成了「告」字。

知識寶庫

「告」的本義是報告、上報。把事情向人陳述叫「告訴」。向人辭別叫「告別」。長輩對我們的警告勸誡叫「告誡」。而有事需要請假是「告假」。

依照底下的漫畫謎題，把字的元素加加減減，
猜猜看這是甚麼字呢？

一口咬去多半截。

◎有點難嗎？沒關係，給你一點小提示，
答案就在底下這五個字之中喔！

夕、名、哆、侈、咚

※翻下頁，看謎底

名

為甚麼？

「多」被「口」咬去一半就只剩「夕」了，所以謎底就是「名」。

知識寶庫

「名」通常指人或事物的稱號。例如我們每個人都有一個名字。「名」也有廣為知曉的意思，「名牌」，就是指很多人都知道的品牌。

依照底下的漫畫謎題，把字的元素加加減減，
猜猜看這是甚麼字呢？

半口吃一斤。

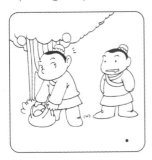

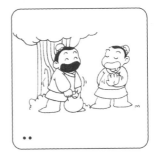

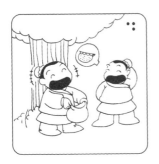

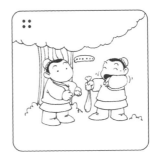

◎有點難嗎？沒關係，給你一點小提示，
　答案就在底下這五個字之中喔！

訴、匹、匠、問、巨

※翻下頁，看謎底

匠

>>> **為甚麼？**

「匚」是一個不完整的口，我們把它看
作半個口，半口裏吃了一個「斤」字，
那就是「匠」。

知識寶庫

「匠」，指木工，也泛指
工匠，如：木匠、鐵匠。
「匠」也指在某一方面造
詣高深的人，例如貝多芬
就是一位音樂巨匠。

加加減減湊一湊　　第 **07** 題

依照底下的漫畫謎題,把字的元素加加減減,
猜猜看這是甚麼字呢?

上面正差一,

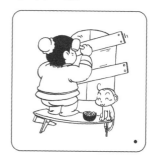

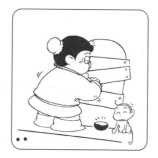

下面少丟點。

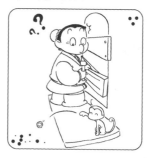

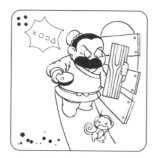

◎有點難嗎?沒關係,給你一點小提示,
　答案就在底下這五個字之中喔!

步、歪、走、叔、徒

※翻下頁,看謎底

步

>>> **為甚麼？**

「正」少「一」是「止」，「少」差「、」，組成了「步」。

知識寶庫

在甲骨文裏這個「𣥂」字是由代表兩隻腳的符號重疊而成，就像兩隻腳一前一後地走路，所以「步」的本義便是行走。

依照底下的漫畫謎題，把字的元素加加減減，
猜猜看這是甚麼字呢？

兩人走左邊，

兩人走上頭，

四人走掉土，

只有走後頭。

◎有點難嗎？沒關係，給你一點小提示，

答案就在底下這五個字之中喔！

從、眾、徒、陡、傘

※翻下頁，看謎底

從

>>> 為甚麼？

兩個「人」（亻）在「走」的左邊，兩個「人」在「走」的上頭，一共四個人；「走」字去掉土，只留下「走」的下半，經過拆分再組合便是「從」字。

知識寶庫

「從」，有「隨行」、「跟隨」的意思，例如我們跟着老師學藝就叫「從師學藝」。「從」也有「次要的」、「追隨的人或物」的意思，如：侍從。

底下的漫畫謎題每一句都代表一個字，動動你的腦筋，找出這些字之間的共通性，猜猜看是哪個字呢？

有耳能聽到，

有口能請教，

有手能摸索，

有心就煩惱。

◎有點難嗎？沒關係，給你一點小提示，
　答案就在底下這五個字之中喔！

田、鬥、門、臼、几　　　　※翻下頁，看謎底

門

▶▶▶ 為甚麼？

有「耳」能聽到的字是「聞」，有「口」可以請教的字是「問」，有「扌」可以摸索的字是「捫」，有「心」就煩惱的字是「悶」，它們都離不開「門」字。

知識寶庫

在甲骨文裏，「門」就像兩扇門的上面嵌入一條橫木。後來的文字將上面的橫木去掉了，但仍然保留了兩扇門的模樣，慢慢就形成了現在的「門」字。

底下的漫畫謎題每一句都代表一個字，動動你的腦筋，找出這些字之間的共通性，猜猜看是哪個字呢？

長腳一瘸一拐，

加水一起一伏，

添土傾斜不平，

遇石粉身碎骨。

◎有點難嗎？沒關係，給你一點小提示，
　答案就在底下這五個字之中喔！

巨、門、也、皮、合

※翻下頁，看謎底

皮

>>> 為甚麼？

加足旁便是「跛」，走起路來身體不平衡，所以一瘸一拐；加上「氵」是「波」，波浪當然是一起一伏的；加上土旁是「坡」，「坡」是地形傾斜的地方；加上石旁便是「破」，是指本來完整的東西受到損傷變得不完整了。這些字都離不開「皮」。

知識寶庫

「皮」是人或生物表面的一層組織，如：牛皮、樹皮。它還可以指包在或圍在物體外面的一層東西，如：書皮。某些薄片狀的東西也叫皮，如：豆腐皮。

歐洲人。

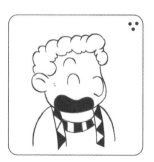

◎有點難嗎？沒關係，給你一點小提示，
　答案就在底下這五個字之中喔！

默、偏、外、伯、次

※翻下頁，看謎底

89

伯

>>> **為甚麼？**

歐洲人大多屬白種人，皮膚很白。「伯」
左邊部分是「人」字的變形，將「伯」字
拆開來看就是「人白」。

知識寶庫

伯，是一種稱謂，尊稱父親的
哥哥。另外也是古代諸侯的爵
位名，如「公、侯、伯、子、
爵」。也可用來稱擅長某種技
藝的人，如：「詩伯」。

腦筋急轉彎，想想底下的漫畫謎題，猜猜看
這是甚麼字呢？

一人之下，

萬人之上。

◎有點難嗎？沒關係，給你一點小提示，

答案就在底下這五個字之中喔！

眾、從、合、盒、全　　　　　※翻下頁，看謎底

全

>>> **為甚麼？**

通常說地位在「萬人之上」的都是「王」，而「王」在一「人」之下，正是「全」字。

知識寶庫

古文的「全」字，意義來自玉。「全」的本義，是指完好的、純粹的玉。後來引申為完整、完好的意思，與「殘」相對。

語文力大考驗

練習底下的題目，看看這些字
你是不是都學會了？

一、幫字找到家：把底下的字正確地填入
　　括弧中。

杯、雪、冤、粥、招

1. 我給爸爸倒了（　　）茶喝。
2. 他在街對面向我（　　）手。
3. 早上起來看到外面白茫茫一片，才知道
　　昨晚下了（　　）。
4. 媽媽煮的（　　）真好吃。
5. 由於看錯路名，害我們多走許多（　　）
　　枉路！

二、我會分辨：念念底下的句子，圈出正
　　確的字。

1. 小英對我昭／招手，要我過去一起玩。
2. 小芳喜歡用／甩肥皂洗衣服。
3. 老師要我伐／代表班上參加作文比賽。
4. 每天寫日紀／記是一個很好的習慣。

5.梅／莓花愈冷愈開花。

6.頒獎的時候會有樂隊演奏／秦音樂。

7.爸爸最喜歡在飯後喝一杯茶／荼。

8.冰冰涼涼的泠／冷飲最消暑。

9.水庫一但／旦崩塌，後果不堪設想。

10.敵人埋伏／伕在草叢裏，伺機偷襲。

三、連連看：把相反的字找出來。

亮　　　　　生
黑　　　　　神
公　　　　　地
大　　　　　假
死　　　　　輕
天　　　　　小
鬼　　　　　強
重　　　　　暗
真　　　　　白
弱　　　　　私

四、我會查字典：翻翻字典，找出這些字
　　的部首。

1. 解：＿＿＿部　　　11. 明：＿＿＿部

2. 喜：＿＿＿部　　　12. 督：＿＿＿部

3. 拿：＿＿＿＿部 13. 鮮：＿＿＿＿部

4. 奏：＿＿＿＿部 14. 麓：＿＿＿＿部

5. 活：＿＿＿＿部 15. 巢：＿＿＿＿部

6. 雪：＿＿＿＿部 16. 幽：＿＿＿＿部

7. 爽：＿＿＿＿部 17. 面：＿＿＿＿部

8. 冤：＿＿＿＿部 18. 好：＿＿＿＿部

9. 匠：＿＿＿＿部 19. 肉：＿＿＿＿部

10. 天：＿＿＿＿部 20. 冷：＿＿＿＿部

參考答案

一、1.木 2.竹 3.糸 4.鼻 5.黑

二、1.扌 2.日 3.亻 4.辶 5.糸
6.羊 7.米 8.刀 9.言 10.水

三、（連線題）

四、1.肉 2.口 3.手 4.夫 5.水
6.雨 7.大 8.一 9.匚 10.大
11.日 12.自 13.魚 14.鹿 15.巛
16.幺 17.面 18.女 19.肉 20.冫

語文遊戲真好玩 02

猜猜謎多識字❷

作　者：史遷
負責人：楊玉清
總編輯：徐月娟
編　輯：陳惠萍、許齡允
美術設計：游惠月

出　版：文房(香港)出版公司
2017年4月初版一刷
定　價：HK$30
ISBN：978-988-8362-91-2

總代理：蘋果樹圖書公司
地　址：香港九龍油塘草園街4號
　　　　華順工業大廈5樓D室
電　話：(852) 3105 0250
傳　真：(852) 3105 0253
電　郵：appletree@wtt-mail.com

發　行：香港聯合書刊物流有限公司
地　址：香港新界大埔汀麗路36號
　　　　中華商務印刷大廈3樓
電　話：(852) 2150 2100
傳　真：(852) 2407 3062
電　郵：info@suplogistics.com.hk